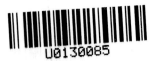
歷代拓本精華

九成宮醴泉銘

何海林 編

上海辭書出版社

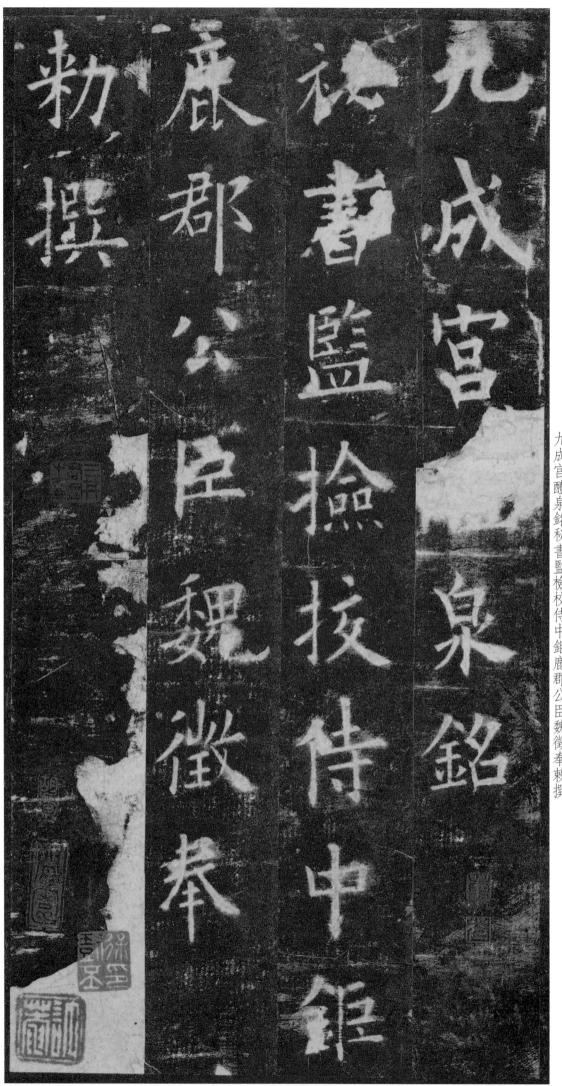

九成宮醴泉銘秘書監檢校侍中鉅鹿郡公臣魏徵奉敕撰

九成宮醴泉銘

秘書監撿挍侍中鉅

鹿郡公臣魏徵奉

敕撰

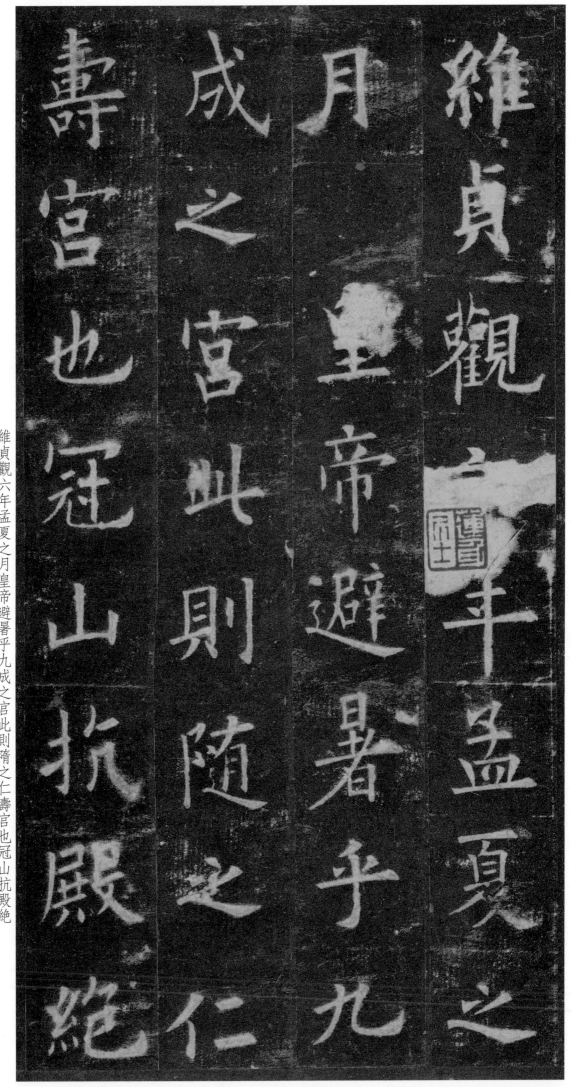

維貞觀六年孟夏之月皇帝避暑乎九成之宮此則隋之仁壽宮也冠山抗殿絶

鑿爲池跨水架楹分巖竦闕高閣周建長廊四起棟宇膠葛臺榭參差仰視則迢遞

百尋下臨則則崢嶸
千仞珠璧交暎金碧相
輝照灼雲霞蔽虧
月觀其移山廻澗窮

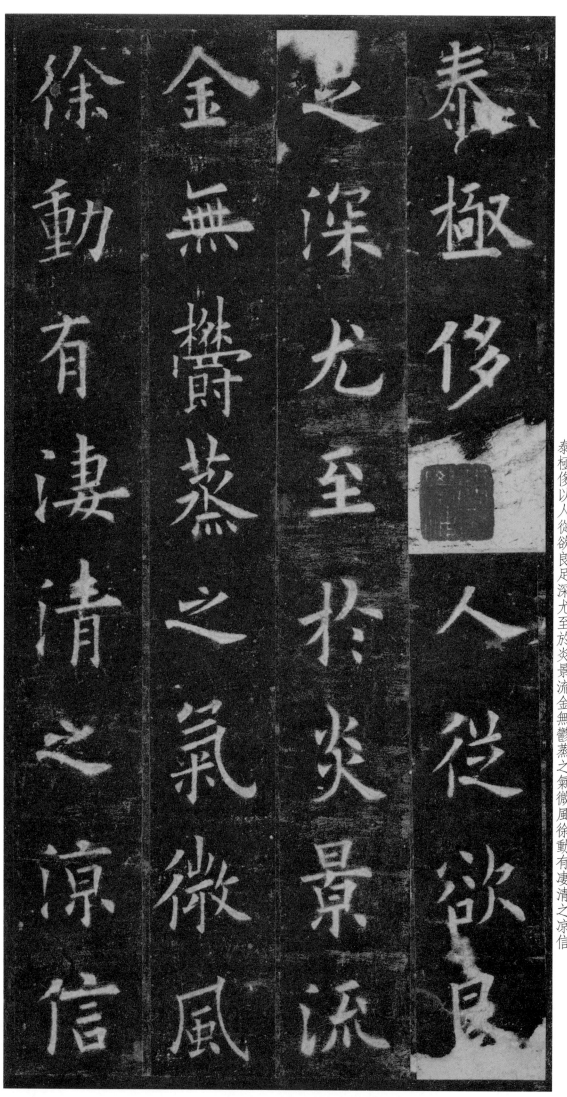

泰極侈以人從欲良足深尤至於炎景流金無鬱蒸之氣微風徐動有淒清之涼信

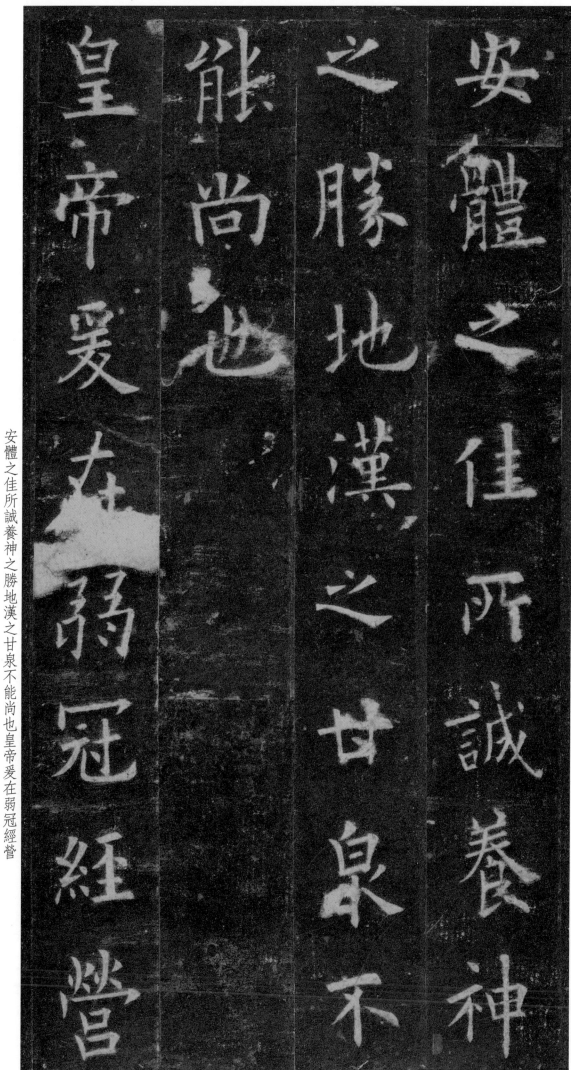

安體之佳所誠養神之勝地漢之甘泉不能尚也皇帝爰在弱冠經營

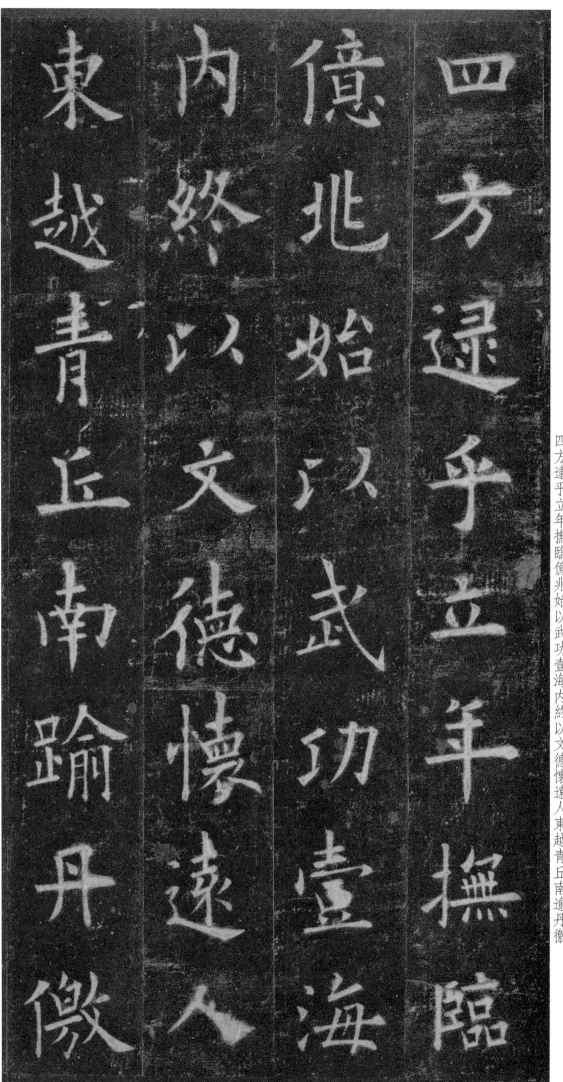

四方逮平立年撫臨億兆始以武功壹海內終以文德懷遠人東越青丘南逾丹徼

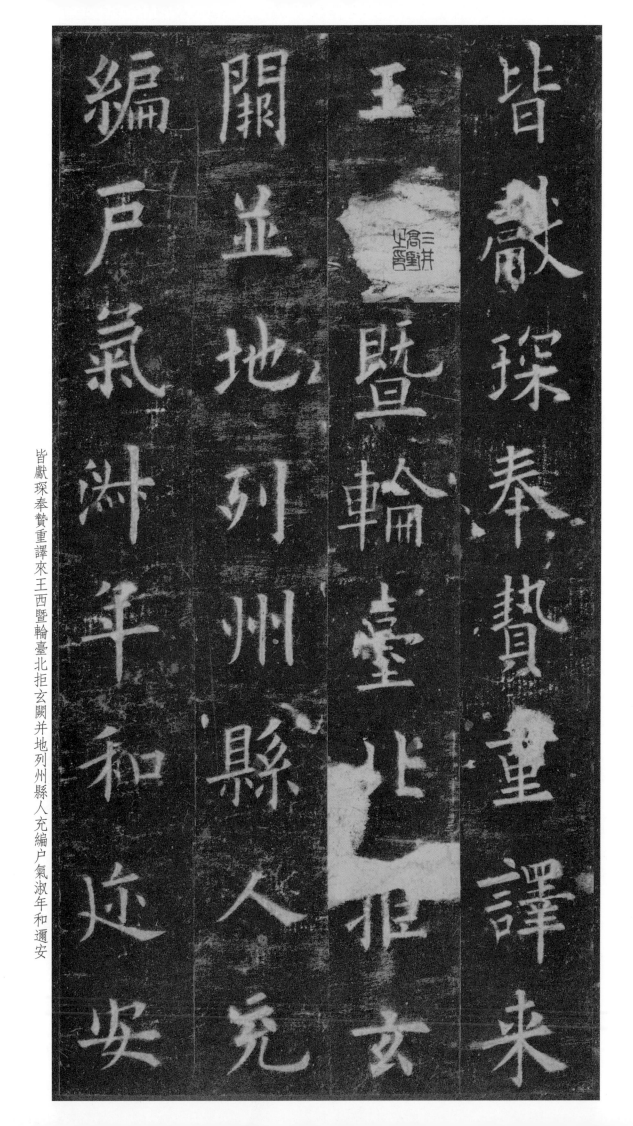

皆獻琛奉贄重譯來王西暨輪臺北拒玄闕并地列州縣人充編戶氣淑年和邇安

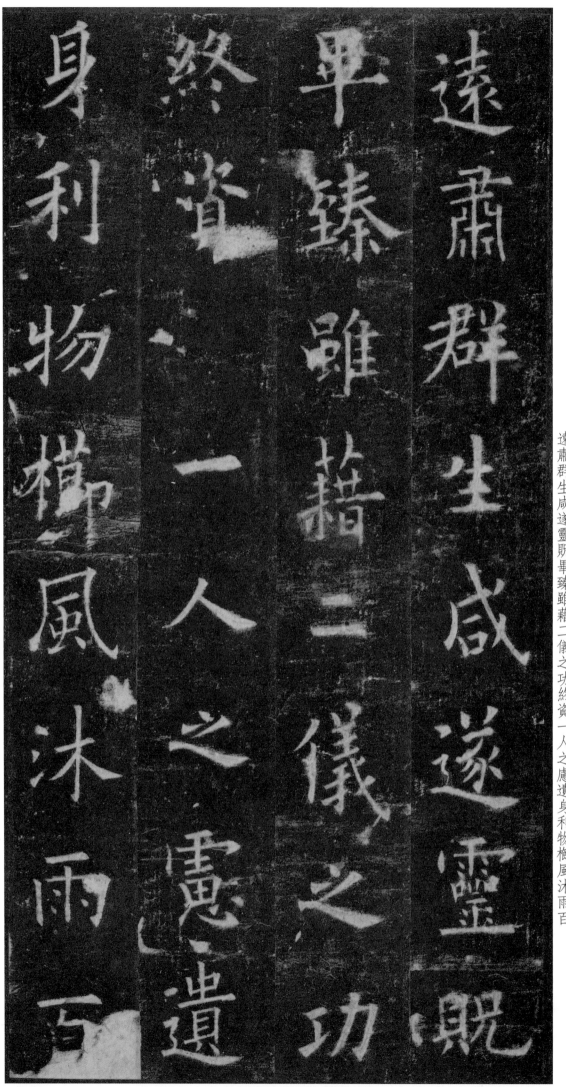

遠蕭群生咸遂靈覬畢臻雖藉二儀之功終資一人之慮遺身利物櫛風沐雨百

爲心憂勞成疾同

堯肌之如臘甚禹足

之胼胝針石屢加腠

理猶滯爰居京室每

姓爲心憂勞成疾同堯肌之如臘甚禹足之胼胝針石屢加腠理猶滯爰居京室每

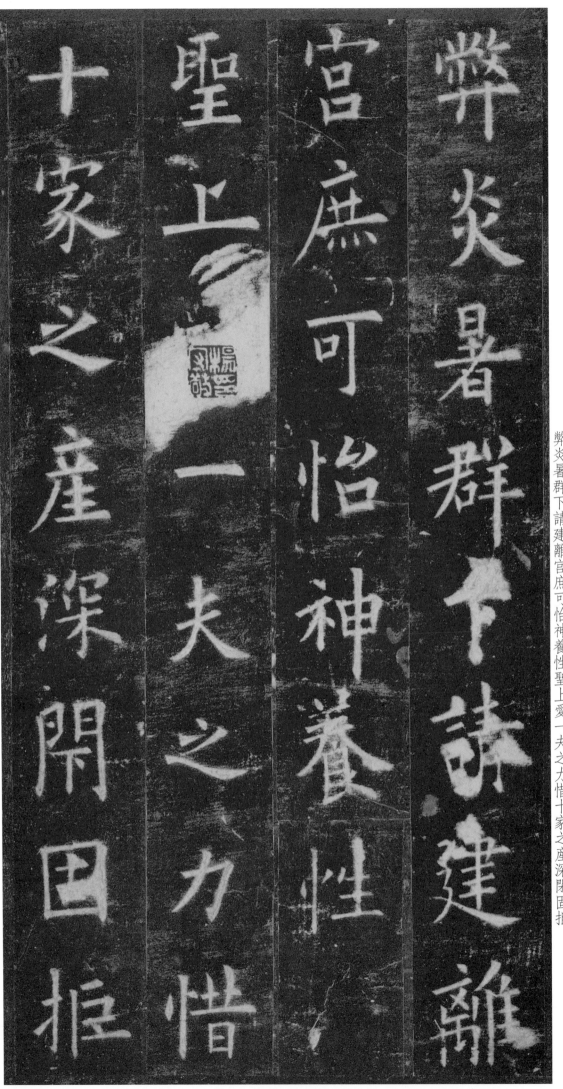

弊炎暑群下請建離宮庶可怡神養性聖上愛一夫之力惜十家之産深閉固拒

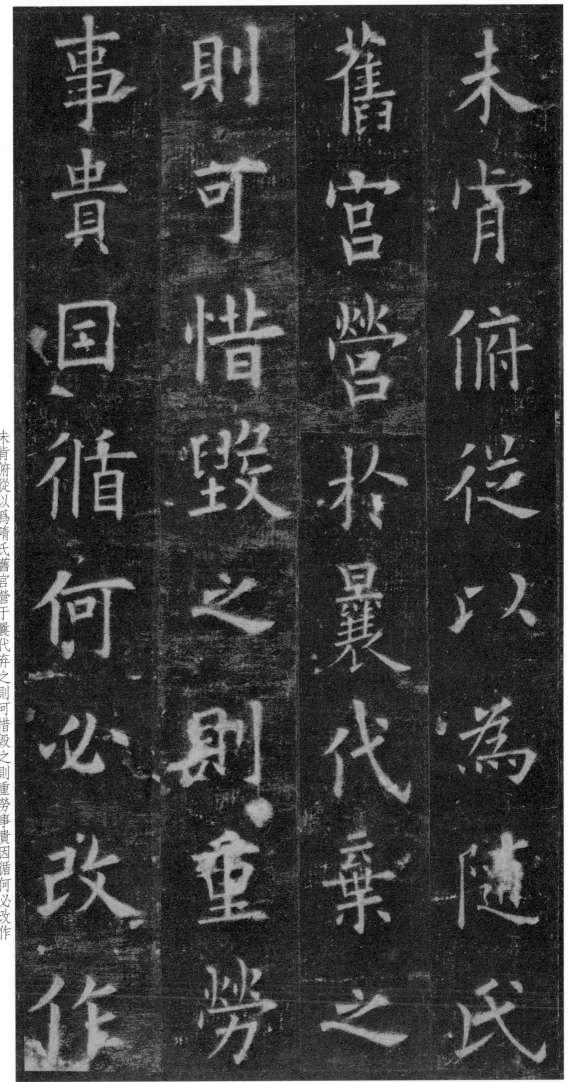

未肯俯從以爲隋氏舊宮營于曩代弃之則可惜毀之則重勞事貴因循何必改作

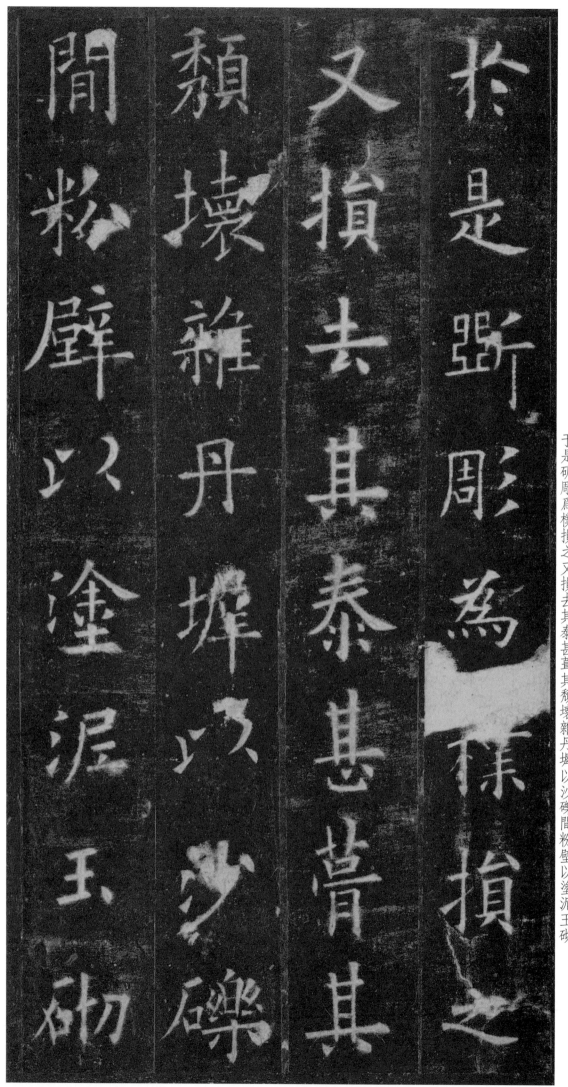

於是斲彫為樸損之
又損去其泰甚茸其
頹壞雜丹堊以沙礫
間粉壁以塗泥玉砌
間

于是斫彫爲樸損之又損去其泰甚茸其頹壞雜丹堊以沙礫間粉壁以塗泥玉砌

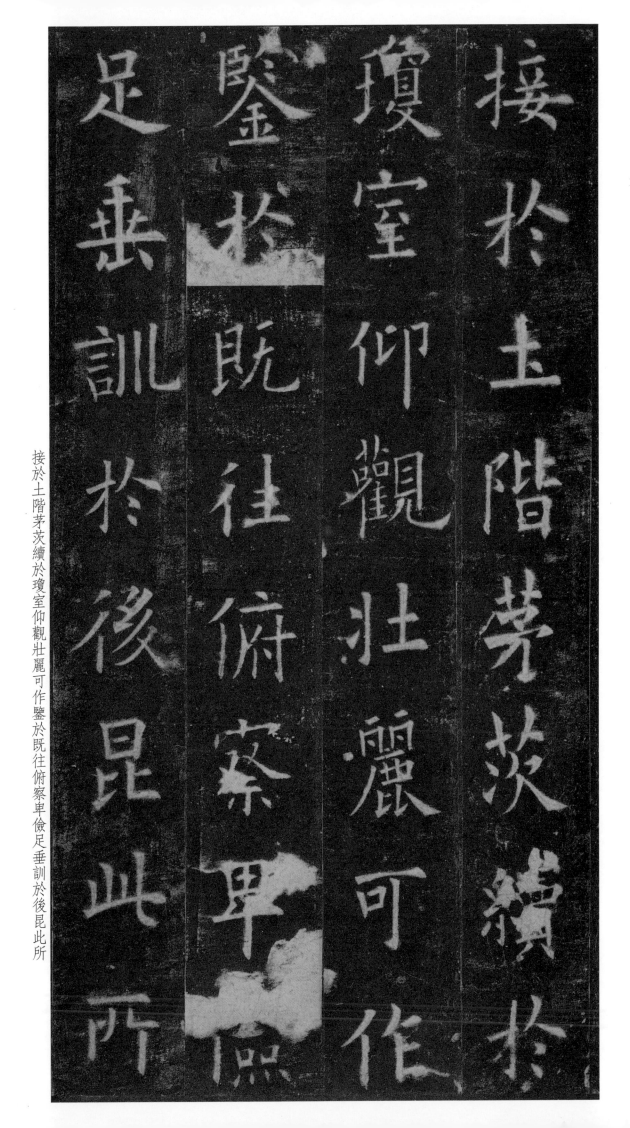

接於土階茅茨續於瓊室仰觀壯麗可作鑒於既往俯察卑儉足垂訓於後昆此所

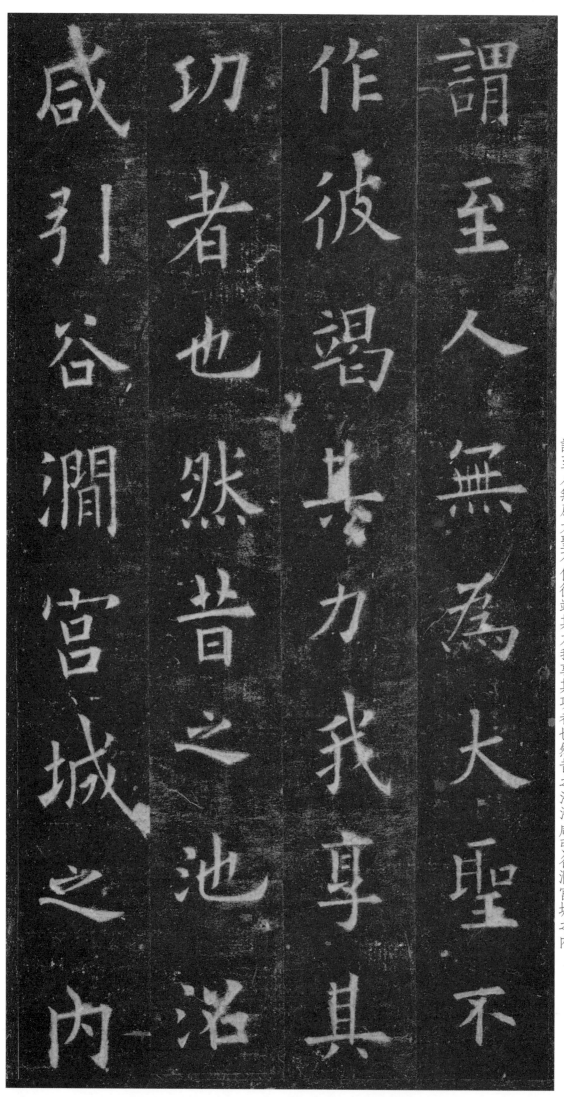

謂至人無爲大聖不作彼竭其力我享其功者也然昔之池沼咸引谷澗宮城之內

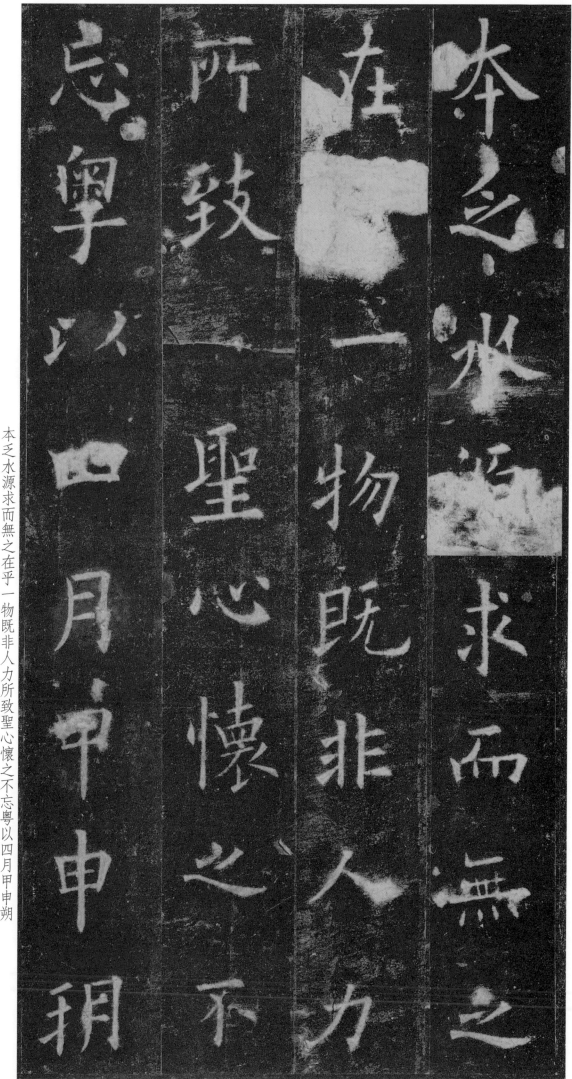

本乏水源求而無之在乎一物既非人力所致聖心懷之不忘粤以四月甲申朔

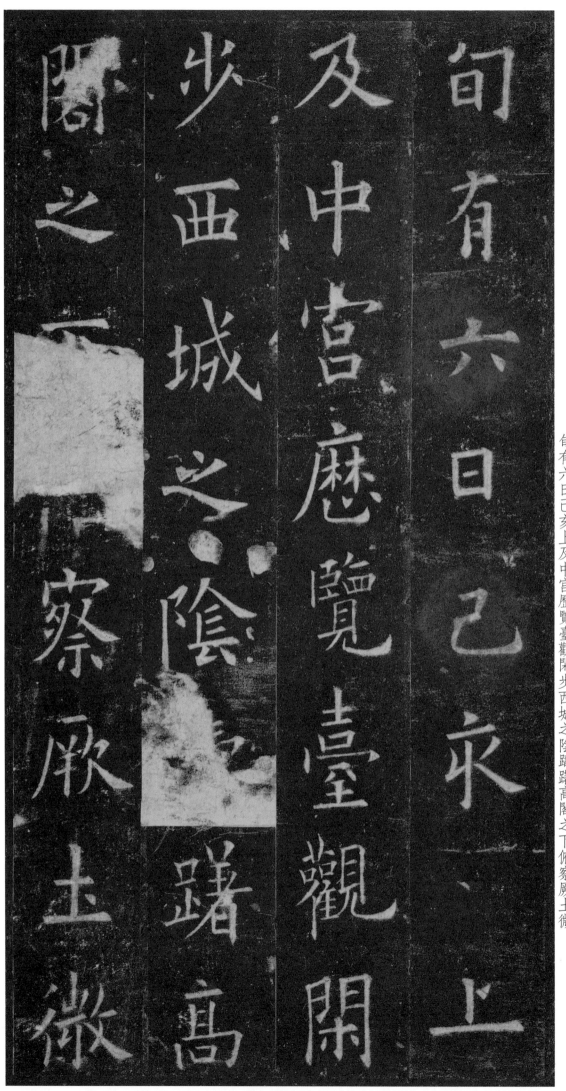

旬有六日己亥上及中宮歷覽臺觀閑步西城之陰躊躇高閣之下俯察厥土微

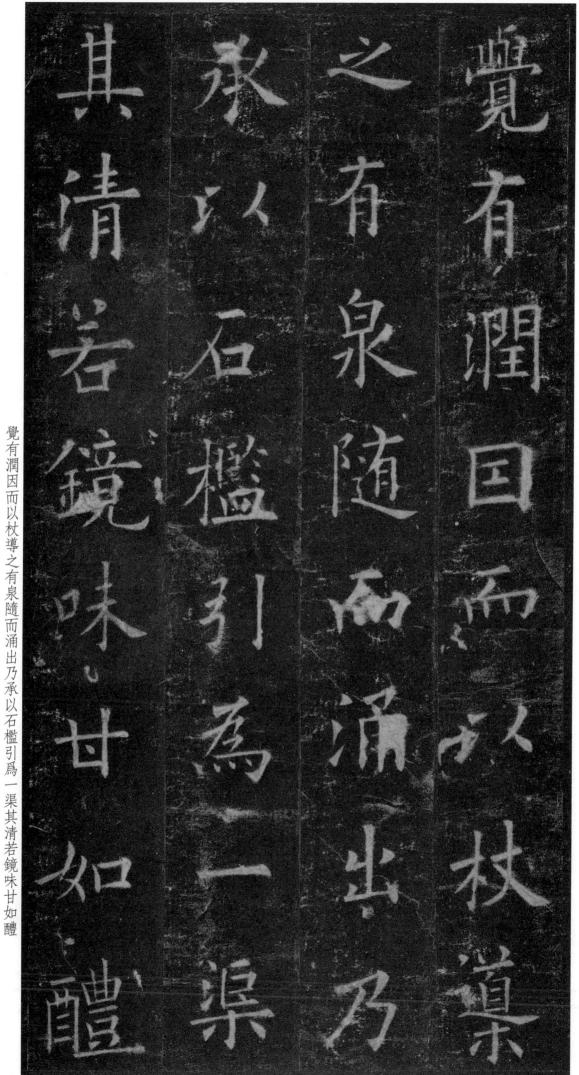

覺有潤因而以杖導之有泉隨而涌出乃承以石檻引爲一渠其清若鏡味甘如醴

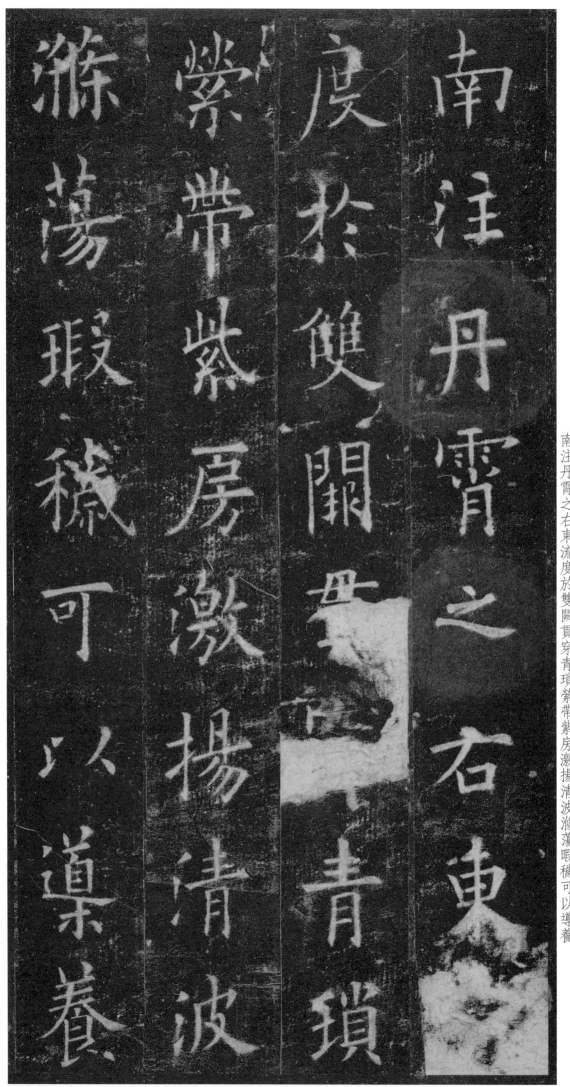

南注丹霄之右東流度於雙闕貫穿青瑣縈帶紫房激揚清波滌蕩瑕穢可以導養

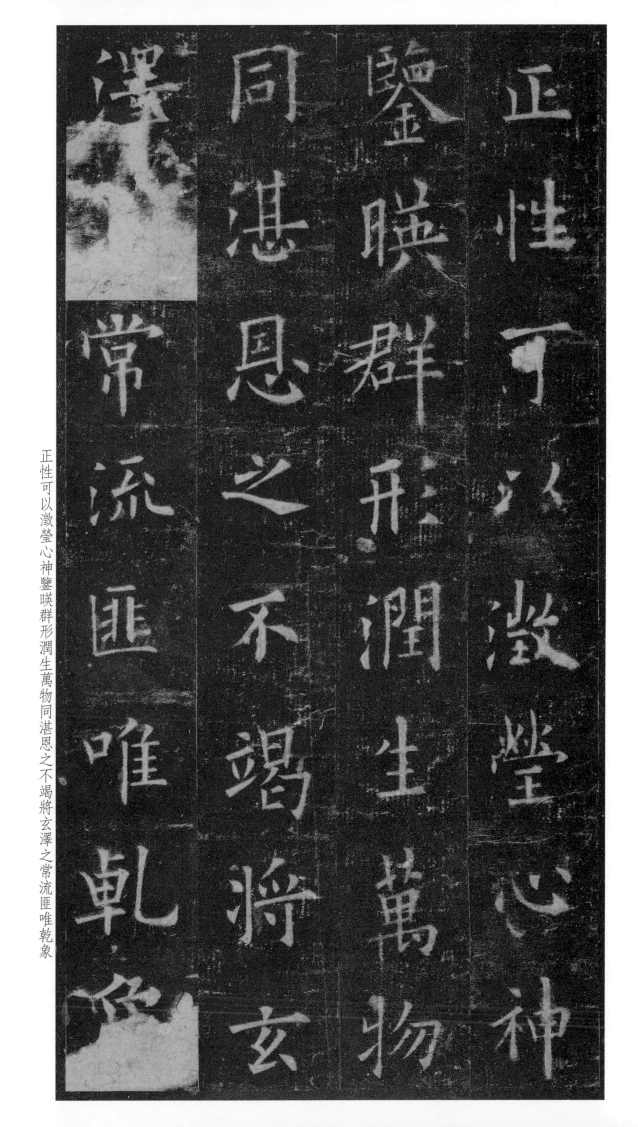

正性可以澂瑩心神鑒暎群形潤生萬物同湛恩之不竭將玄澤之常流匪唯乾象

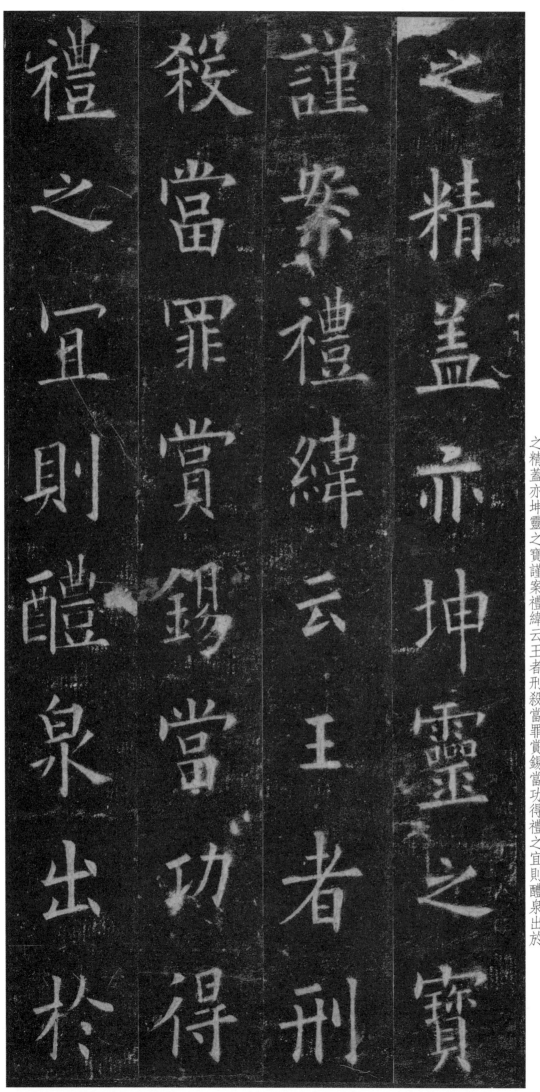

之精蓋亦坤靈之寶謹案禮緯云王者刑殺當罪賞錫當功得禮之宜則醴泉出於

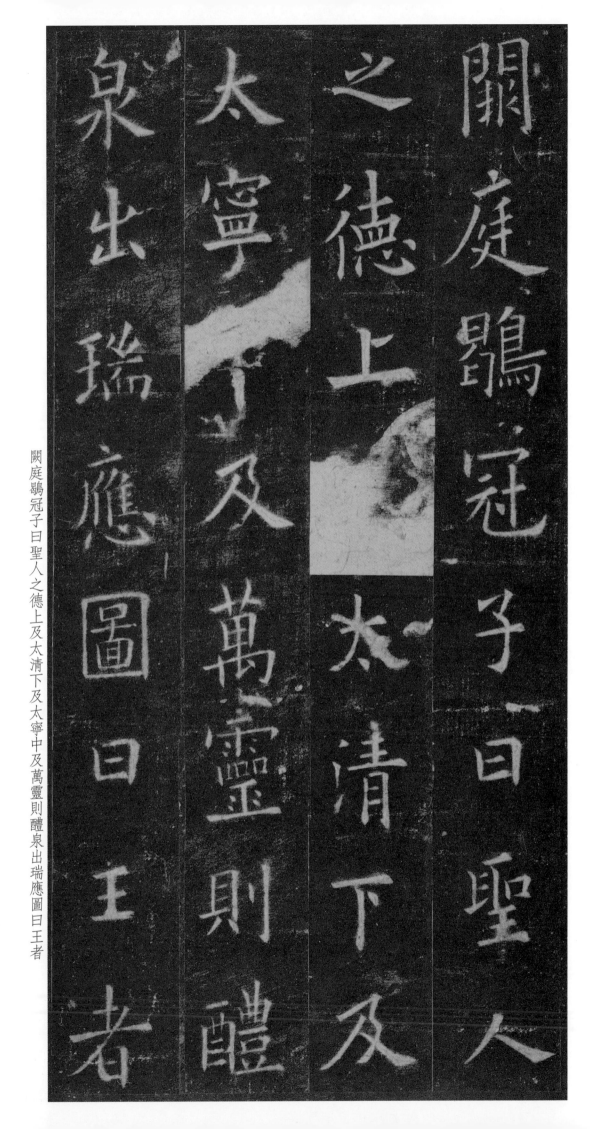

闕庭鶋冠子曰聖人之德上及太清下及太寧中及萬靈則醴泉出瑞應圖曰王者

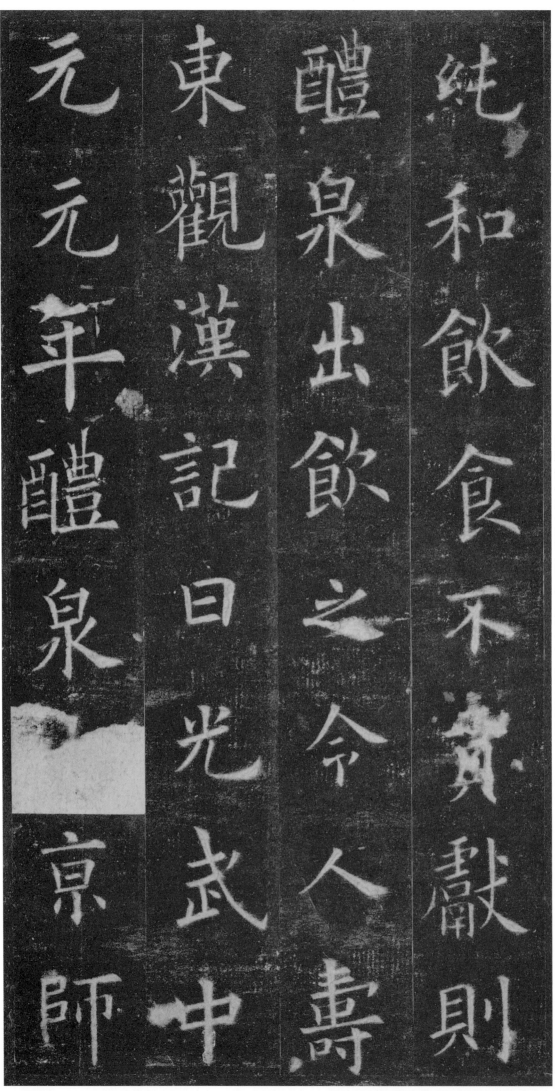

純和飲食不貢獻則醴泉出飲之令人壽東觀漢記曰光武中元元年醴泉出京師

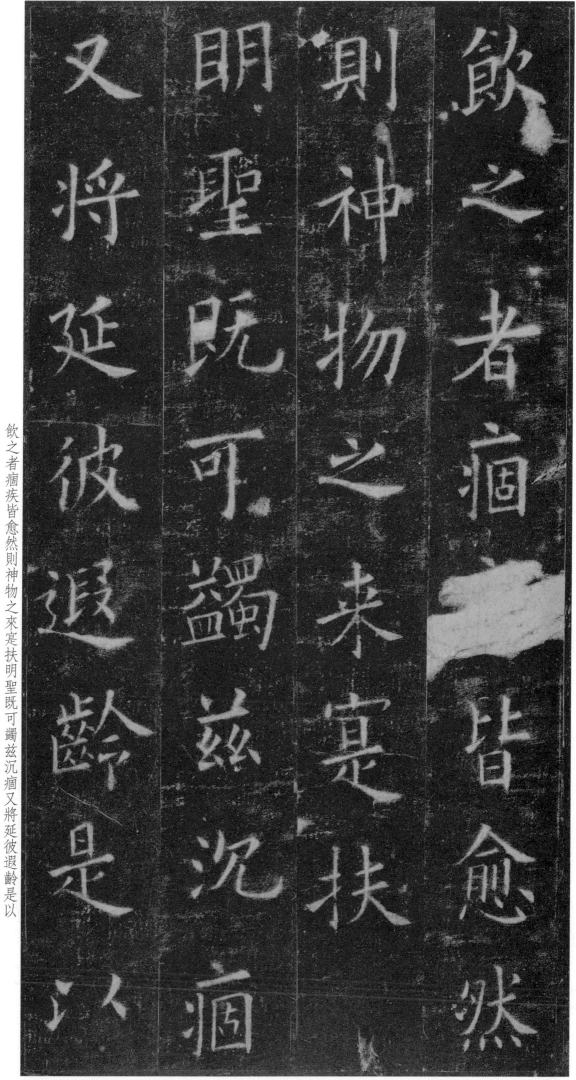

飲之者痼疾皆愈然則神物之來寔扶明聖既可蠲兹沉痼又將延彼遐齡是以

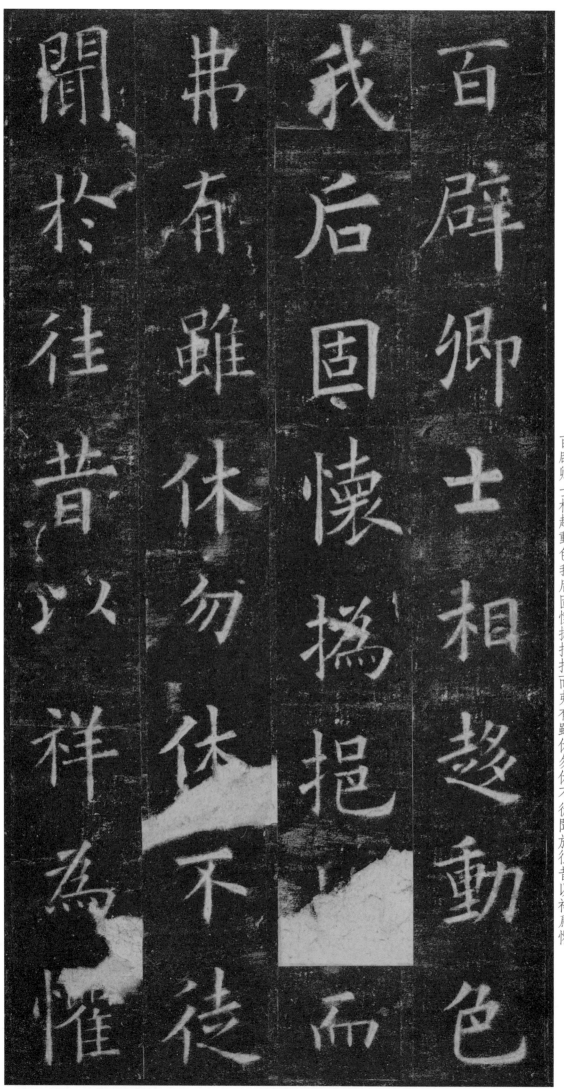

百辟卿士相趨動色我后固懷撝挹推而弗有雖休勿休不徒聞於往昔以祥爲懼

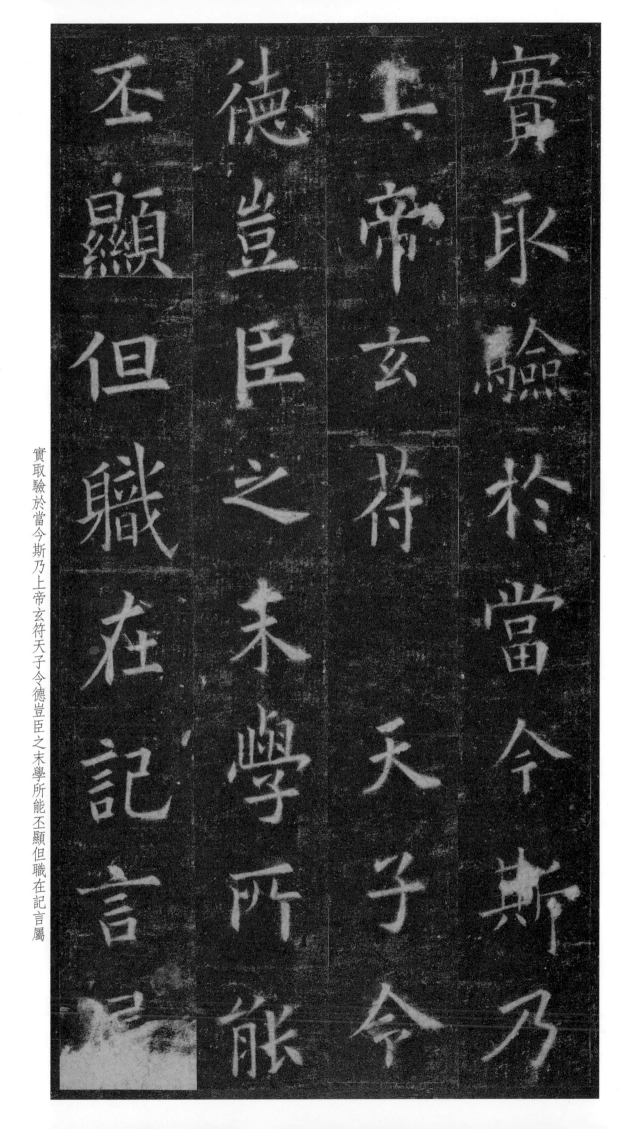

實取驗於當今斯乃上帝玄符天子令德豈臣之末學所能丕顯但職在記言屬

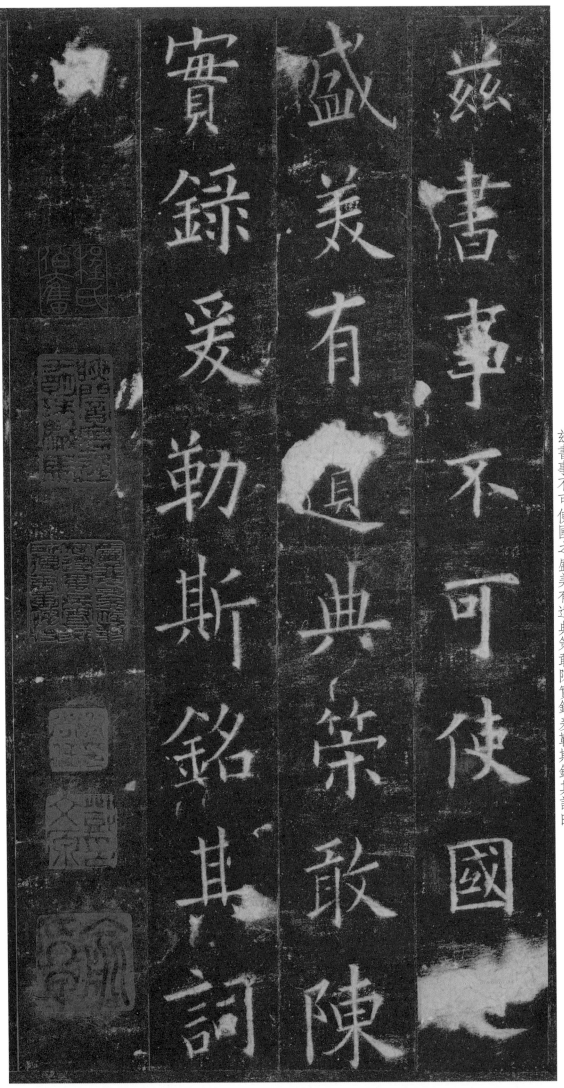

兹書事不可使國之盛美有遺典策敢陳實録爰勒斯銘其詞曰

惟皇撫運奄壹寰宇千載膺期萬物斯覩功高大舜勤深伯禹絕後光前登三邁

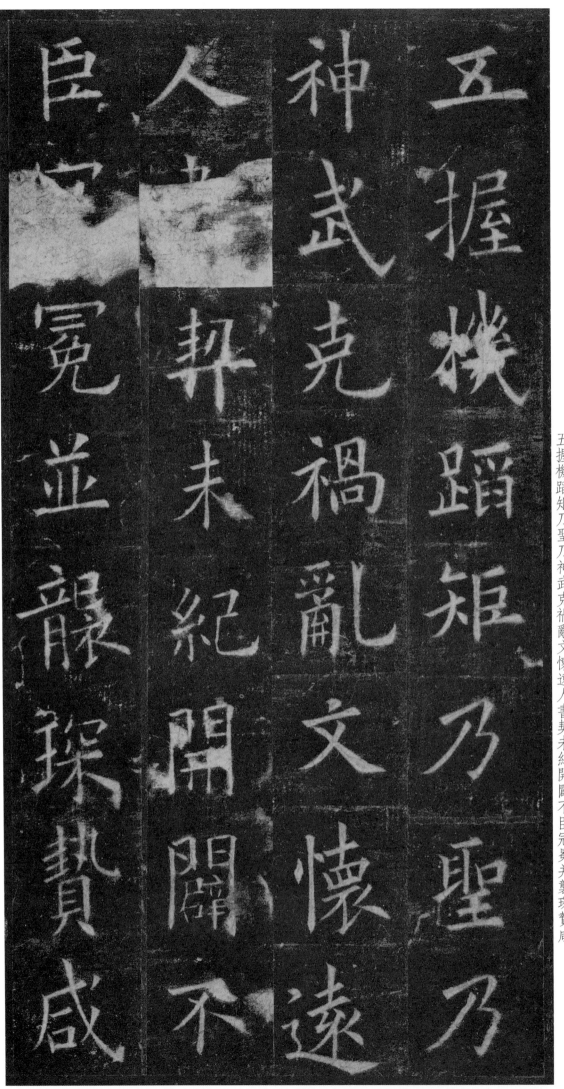

五握機蹈矩乃聖乃神武克禍亂文懷遠人書契未紀開闢不臣冠冕并襲琛贄咸

陳大道無名上德

德玄功潛運幾深

測鑿井而飲耕田

食靡謝天功安知帝

陳大道無名上德不德玄功潛運幾深莫測鑿井而飲耕田而食靡謝天功安知帝

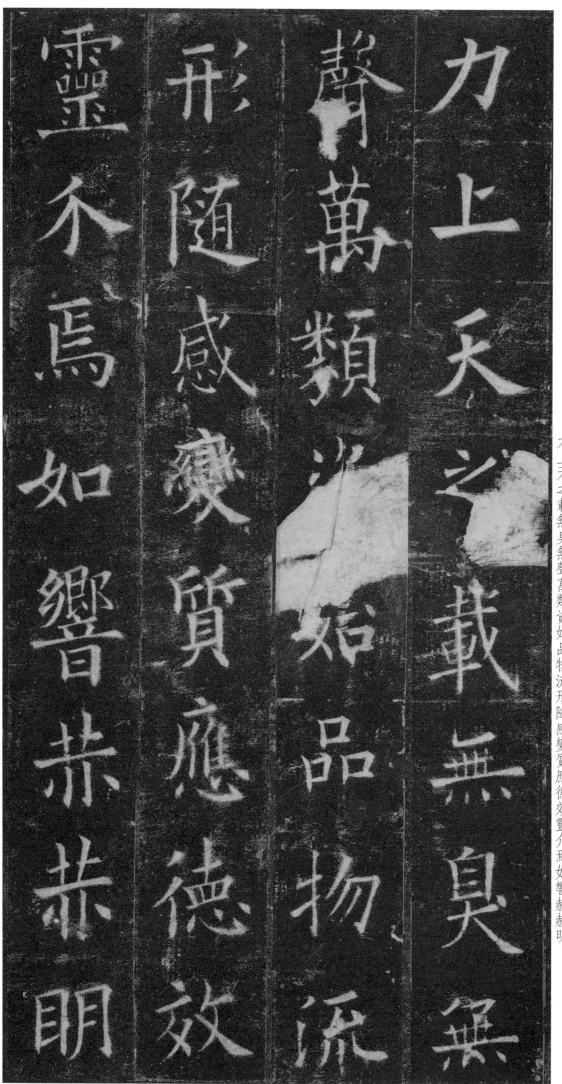

力上天之載無臭無聲萬類資始品物流形隨感變質應德效靈介焉如響赫赫明

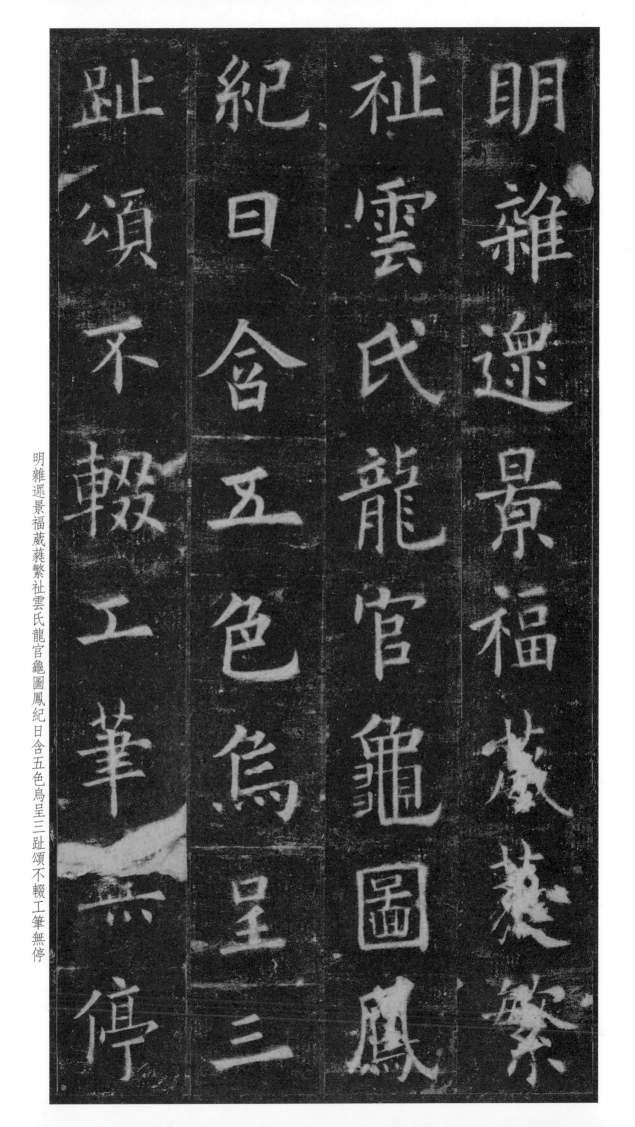

明雜遝景福葳蕤繁祉雲氏龍宮龜圖鳳紀日含五色烏呈三趾頌不輟工筆無停

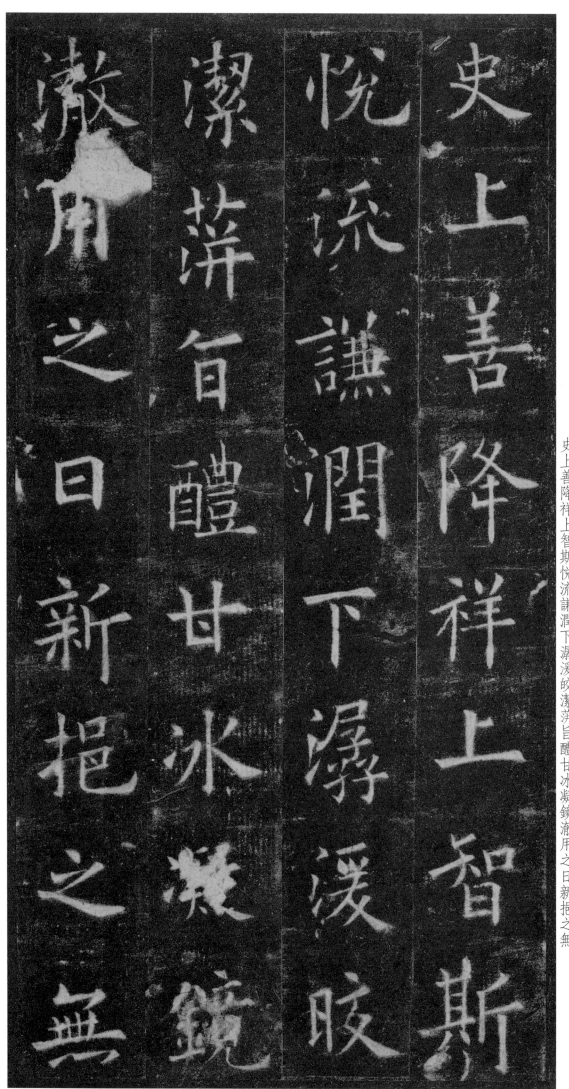

史上善降祥上智斯悦流謙潤下潹湲皎潔䓿旨醴甘冰凝鏡澈用之日新挹之無

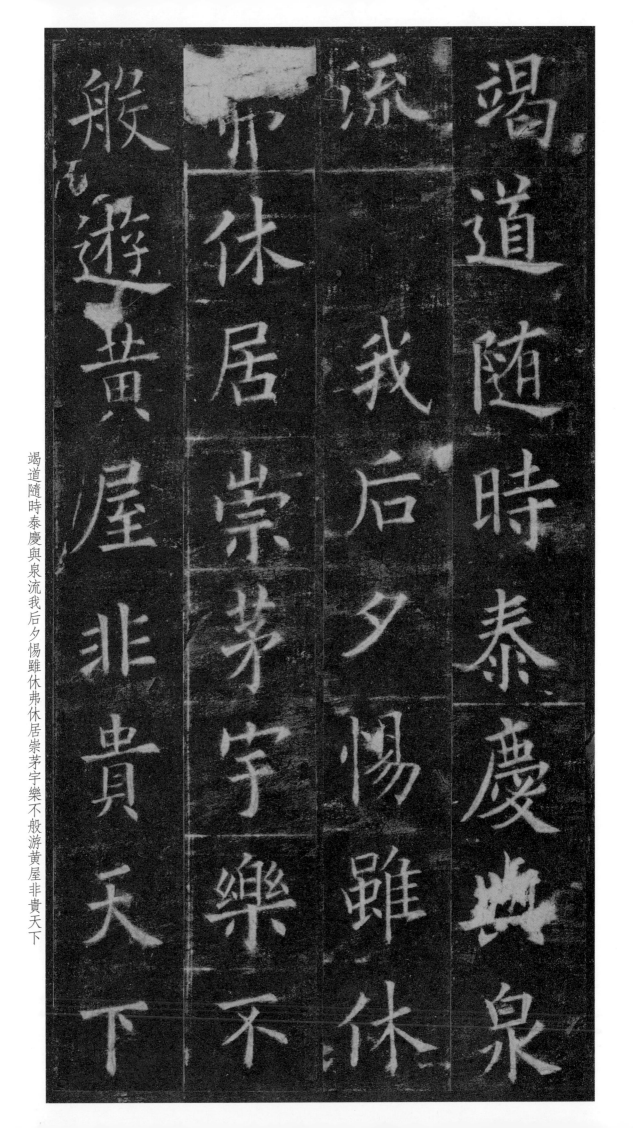

竭道隨時泰慶與泉流我后夕惕雖休弗休居崇茅宇樂不般游黃屋非貴天下

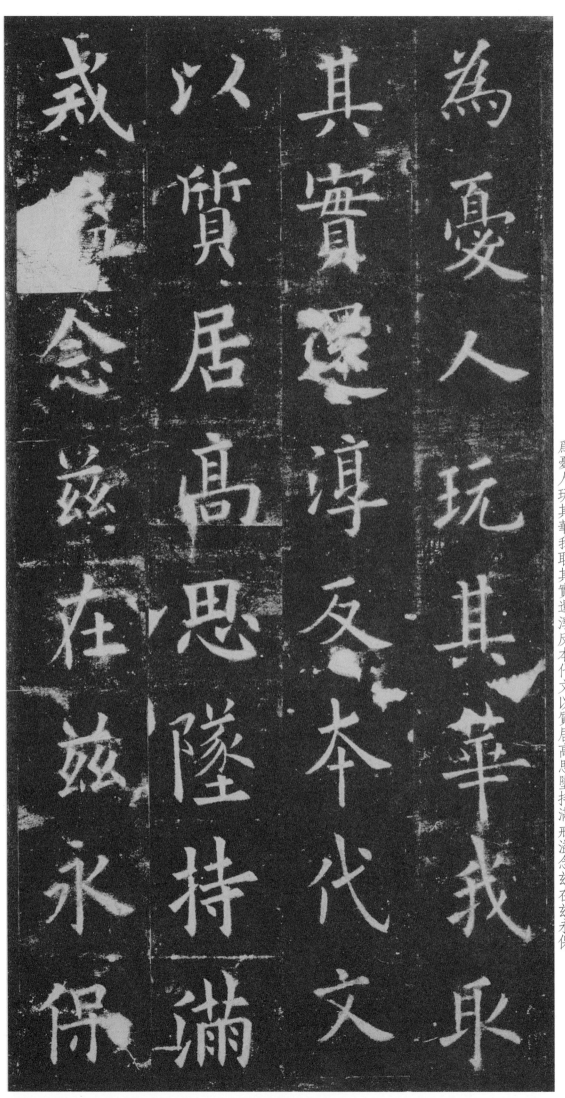

為憂人玩其華我取其實還淳反本代文以質居高思墜持滿戒溢念茲在茲永保

貞吉兼太子率更令勃海男臣歐陽詢奉勅書

貞吉
兼太子率更令勃海
男臣歐陽詢奉
勅書

世傳九成宮碑未見有不斷者是本已

斷然出此宋拓之上細較字畫之完好棣

字筆畫無缺真唐拓也

相國以此命余題識靜玩久之不覺移

晷乃知其抄處全從右軍得來益秦以

隸法實為唐楷之冠昔高麗人求信本

書得其斥楷重著吉光當時已譽聞

中外別今日耶興冊世豈二本

相國政事之餘留情文翰獲此神物信

墨緣矣

　　　　錢大昕敬識

嘉慶壬申秋八月觀於濼陽別墅　榮郡王

余生平於著名碑帖如聖教

禊敘廟堂九成諸本及碑洞

石刻皆得遍觀即

御府所藏晉唐宋元人真蹟亦

幸獲觀故能專志力學古昔法

書者如十年曩曾借得秦氏

所藏九成宮碑臨摹如本已將

快幸茲復得見此唐拓玉佳奉

希墨溫腴而字畫更有神采

尤為海內唐人法書第一精品固

當駕秦氏千金本而尚之如此

希世至寶雖以數千金聘之志

不易得也

甲辰暮春蔣衡書後

乾隆癸丑歲麥秋朔後一日朱秀祥觀

長洲王元進楚中杜紹儒同觀

寧都魏禮鮮閣

余生平所見醴泉銘喜過元和顧子山之所藏本其敝蝕二字高妻損壞出

吳錫秦氏底本之上而有一病不知何人將以他處字補之及歸子山

又重裝而失其所補之字竟各成一方空是其遺憾也

所藏吳門徐氏本同者今以對校之如高閣周連之閣周二字移山

越青丘之三字重譯來王之遺身利物之物字風沐雨之橋字格今養性

之養字可作鑒於既往之拈字頌不輟工之工字龜圖鳳紀之龜字坡今裁

缺或沥或描此本皆究全圣損錢什汀拱為唐拓固未必此銘詞前首觀

文原一印文彙原准元人然為攝書大象若非北宋字見之奉六斷不肯岐錄

況先字不加圏以非宋的證述則世所稱唐拓本非椠揚即補幾以余所鑒

當推此本為海內第一

信本書本以陰崚稹校唐代觀張懷瓘書斷寶泉述書賦可以知其極矣

陵人不見真近兩浮拓李失其鈢穎遂多凡圓潤為本真不知北宋本

未有不峭拔者即此碑元和顧氏本吳錫秦氏本皆鈢鈕崚露此本搥搨

稍後而稍崚新之字亦海山杳杳即圓渾多矢查多本漤於此本不

知氏敬年安浮謂後搨者勝前拓邪又如皇甫碑二信本書堂浮謂

皇甫六凡圓潤為本相邪又如快書堂帖刻更事帖真如快剣所陣鈢惟

不善學者以寒痩丑之遠為世詬病矣

宣曉化元三月楊守敬跋於金陵節署時年七十有二

此碑舊為吾師馮展雲中丞珍藏師歸後癸巳
余重廣州其文孫軍伯出視并詢所值未幾即為何
蓬庵得以重值轉售伍氏壬寅秋余始覯之伍氏吾師
精楷題跋兩頁已不可見第一行下角吾師小印亦用
墨塗去擴夢樓跋知為經訓堂物余平日所見宋拓
以十數獨此本裝池得法紙墨完全無一字裁割無一
畫填墨則冠絕諸本此碑自北宋以來金石裂紋三百
行勒字北宋時已有細泐此本尚未損
而櫛字尚存炎景流金四字黯然如新循字麗字

因懷之字均一絲不裂此為唐拓確證攷古之士聞視
便恧無俟詳數也　吾所得藏雪樓本在嶺南最著
名有徐用錫汪士鋐翁方綱諸跋潘氏伍氏皆摸刻甚
精然間有描填之字尚非完璧九成復刻惟錫山秦刻
極精竟可奪真惜經亂石已不全向曾假拓百本此帖
首行下馮師名印初次影照本尚明朗後雖塗去而碳色
仍可見何氏既得此帖擴帖後數跋及馮師自題方
配一宋拓本售與吳憲齋中丞得一千五百金中丞
每出以誇客胡子英直牧向余言之頗詳及見此本

始曉然曰蓬庵真欵繪也故此帖後跋語所存已
無多余柜軍伯囊初見展師小楷題語精妙絕倫
之為率更傳衣馮為弟今竟不得合并真夭悵事
綜計生平商城周氏新會梁氏項城表氏中州毛氏福山王氏海
山仙館潘氏新會梁氏所藏諸本均得入目而毛氏
系此榮官拓涇墨迂掃本神氣最為渾厚嘗時
亦最煊赫人口余僅從圖始張勁予侍郎案頭一
每見然清勁細潤鋒穎森然遠遜此本炯雲過
眼人與物俱邈回頭似夢為之潜然　癸丑冬康廣

此本相傳為前明內府所藏九紙之一亦金元內府故物康熙中宋仲得
之始改裝成冊故紙墨完好如此皆舊跋中所述馮軍伯曾舉以告予
兄惜為何氏割易已不可見藏雪樓本尚有何義門吳荷屋孔少唐跋
合之汪徐翁題共八段而汪何徐翁一并剜之粤人一并剜之雪撫
本有何蛟叟蔡友石夏壞著英湯雨生林少穆雪嶠裝皆完竟為宋拓
之始改裝成冊故紙墨完好如此皆舊跋中所述前銘詞絕後○前字
然字畫殘損最早有誤作光字者此擴左掾石捺上勒下趨尚顯然可見確是
承字牛氏本亦與證以承以后欄之承字分布悲同舉合觀之則為承前
配一宋拓本售與吳憲齋中丞得承以后欄之承字
無戡此亦攷古家所罕道也　癸丑冬奉伯兄命題記　景綏

40